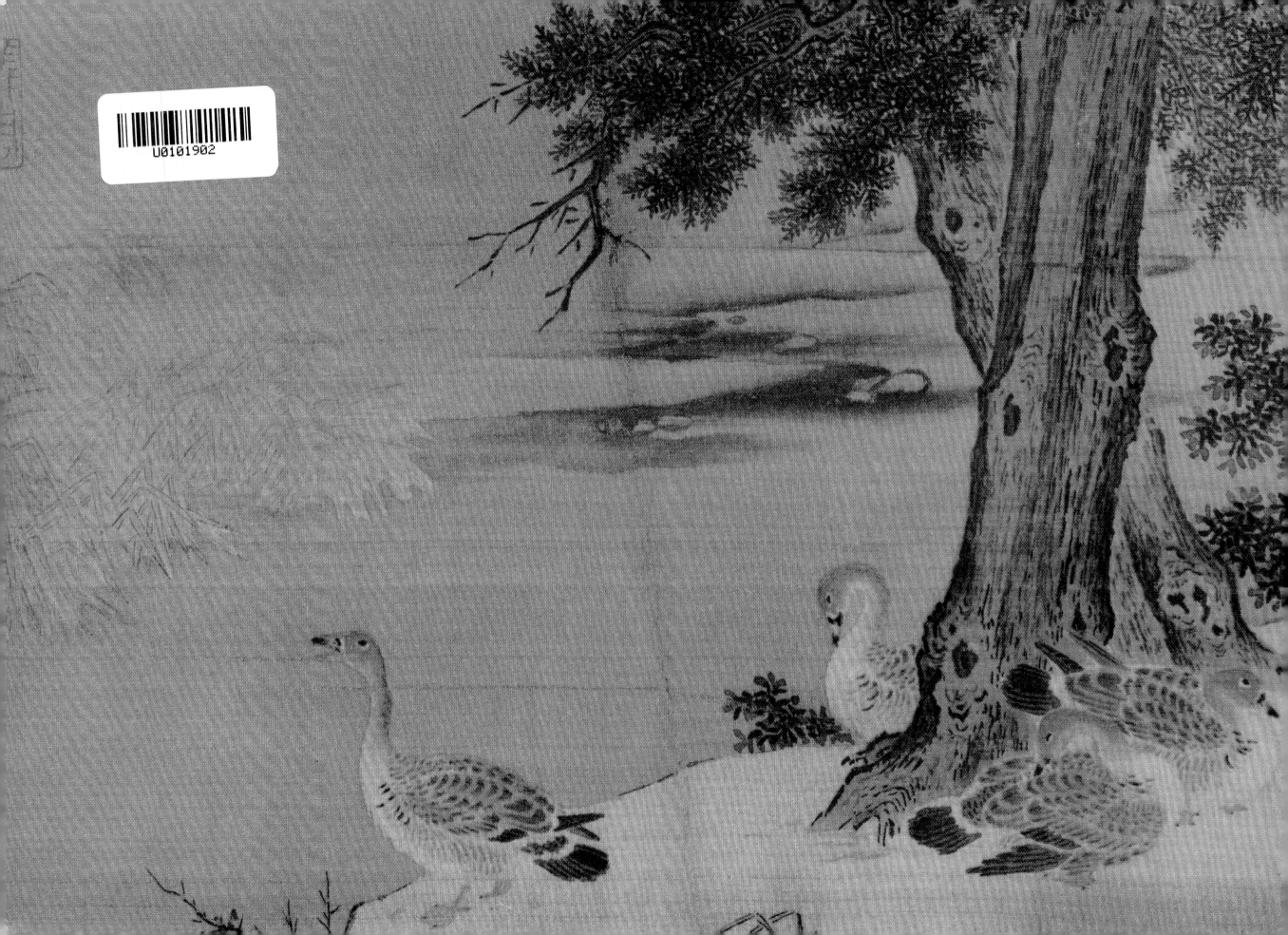

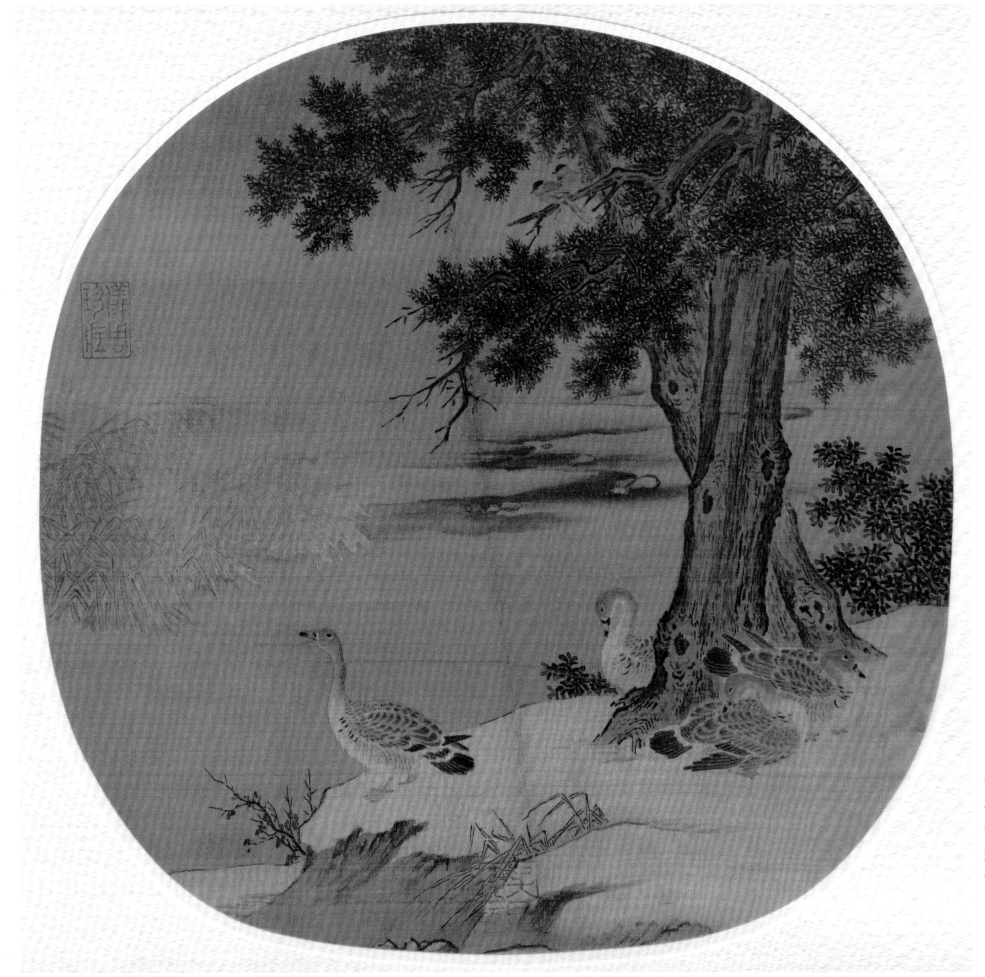

宋　佚名　绢本　26.1cm×26.7cm

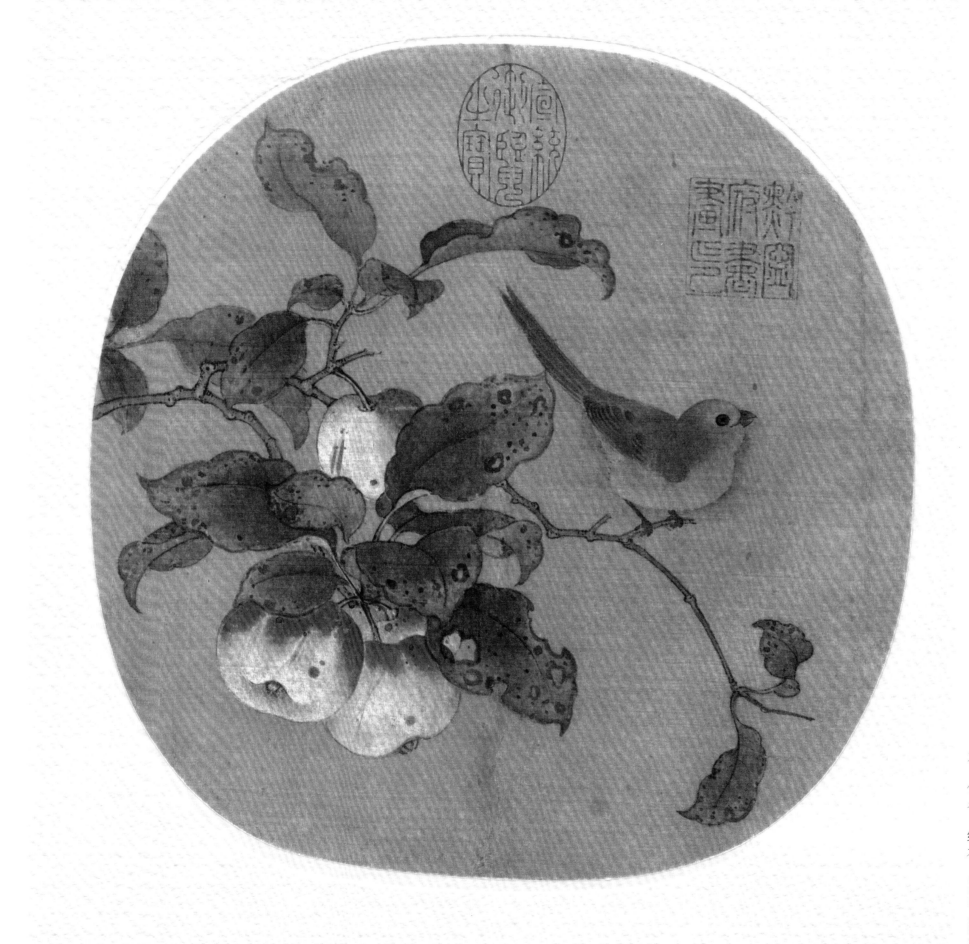

宋 佚名 绢本 26.1cm×26.7cm

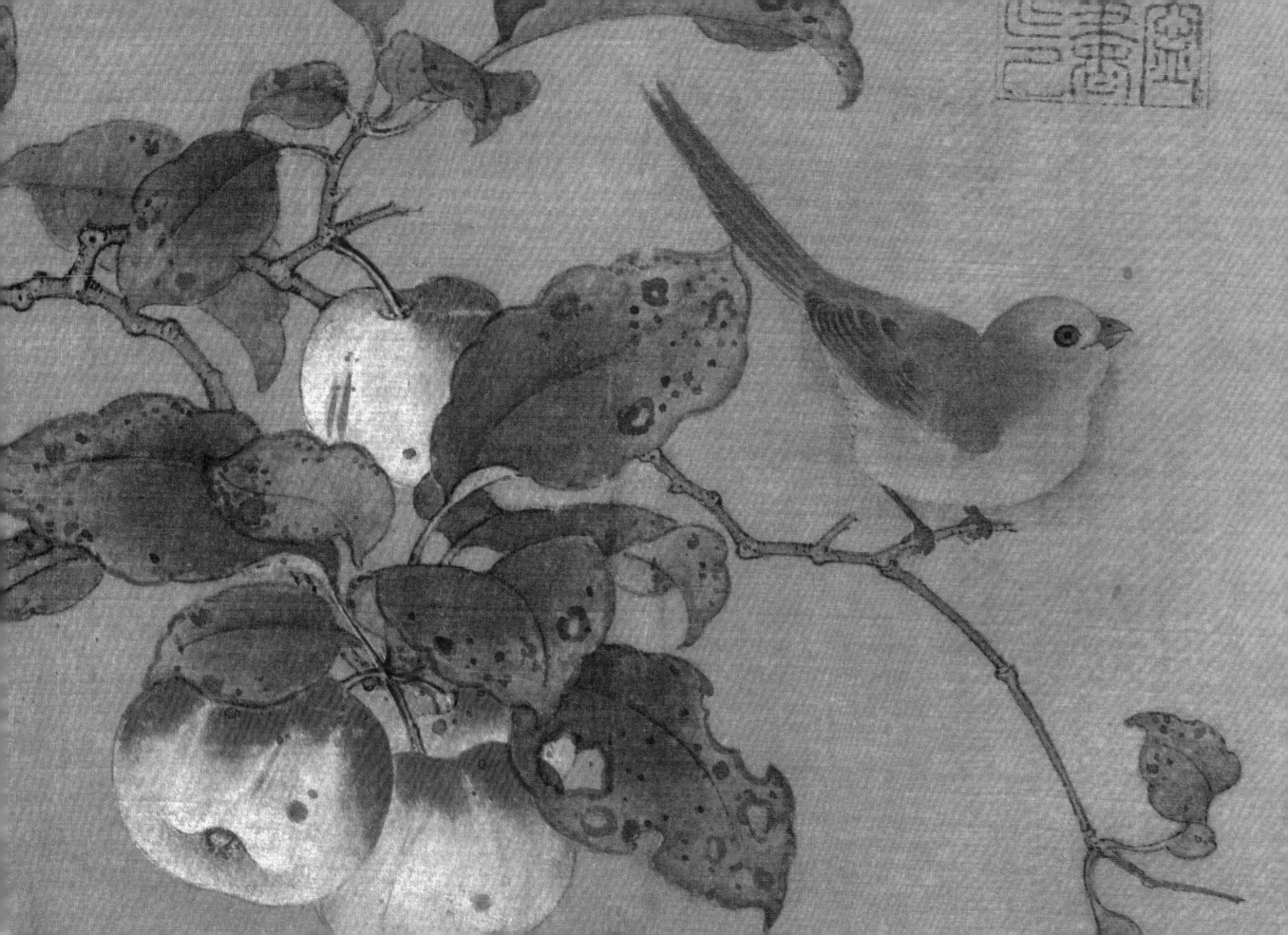

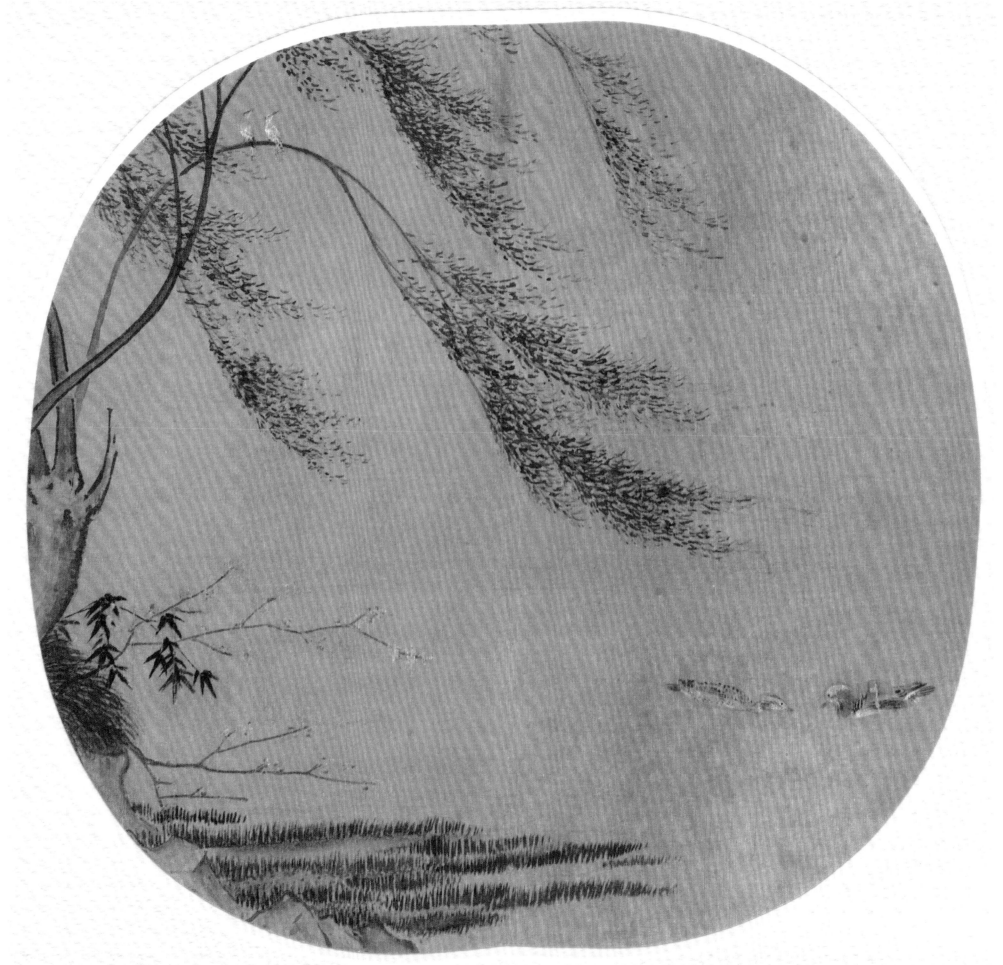

宋　佚名　绢本　26.1cm×26.7cm

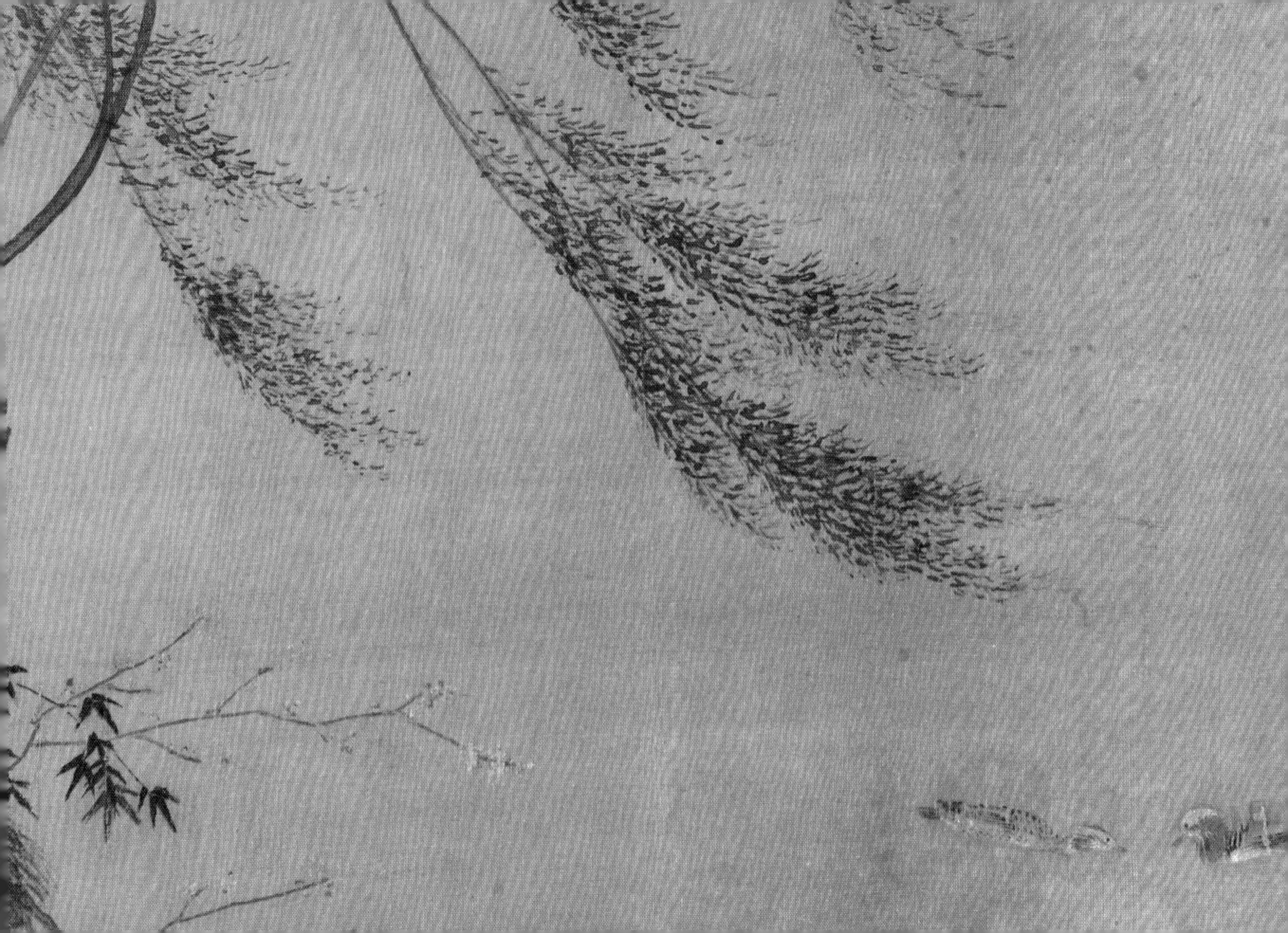

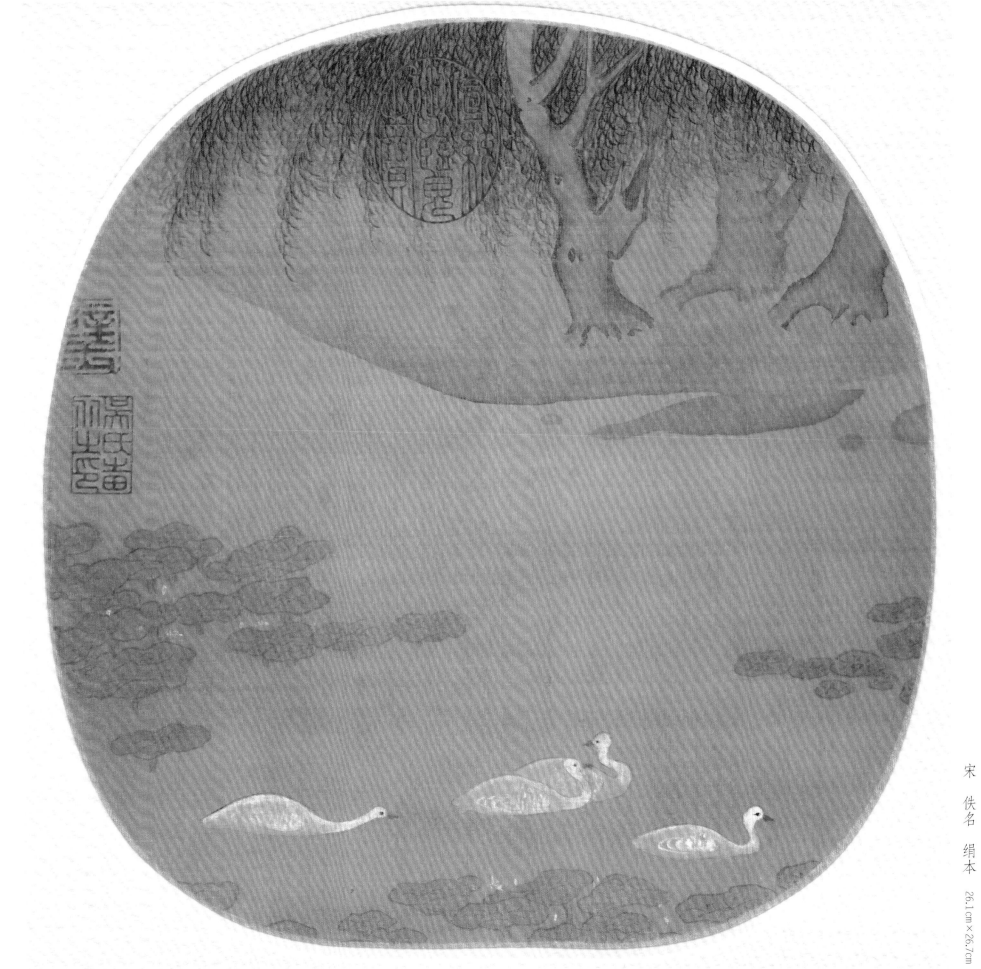

宋　佚名　绢本　26.1cm×26.7cm

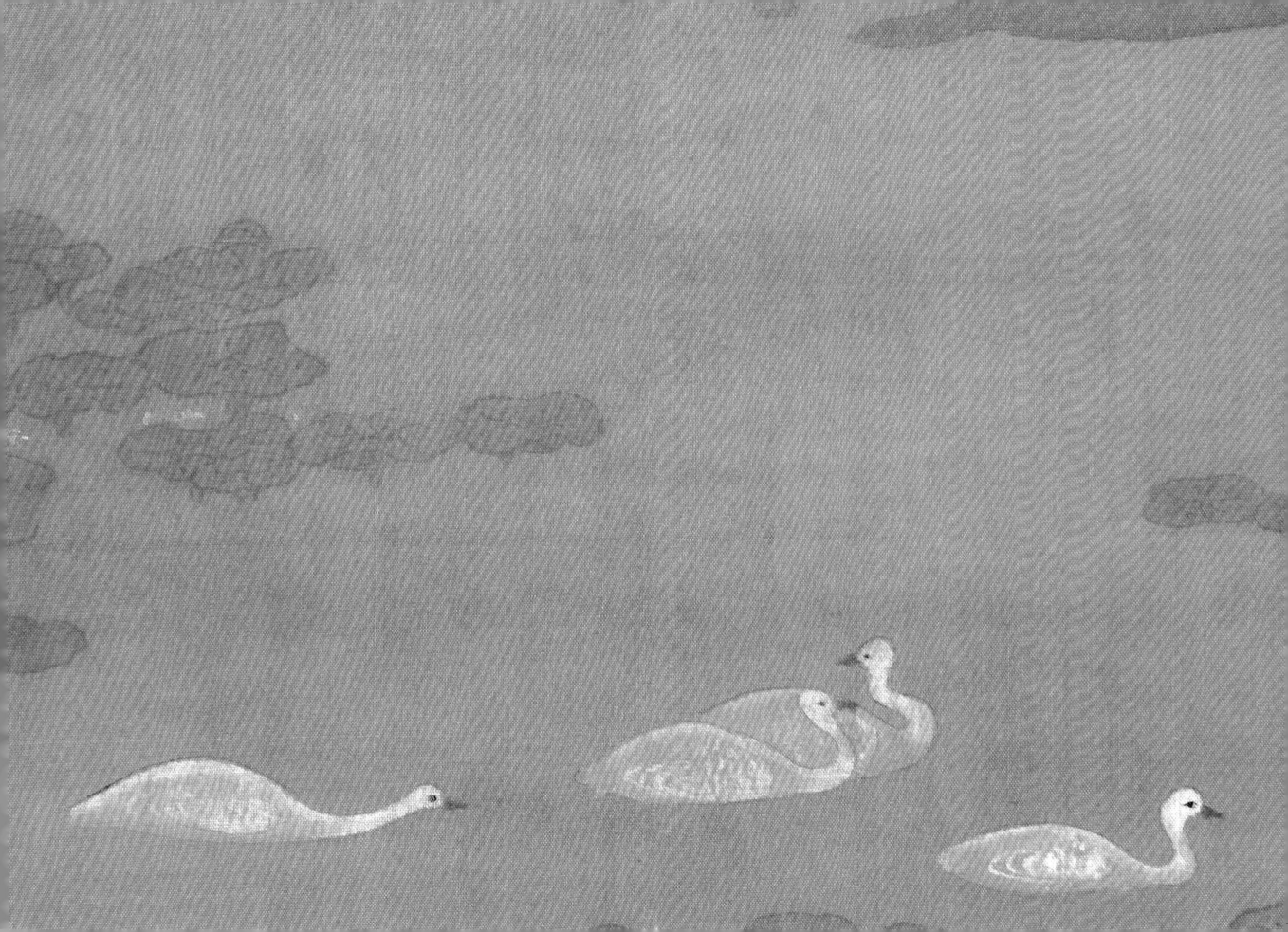

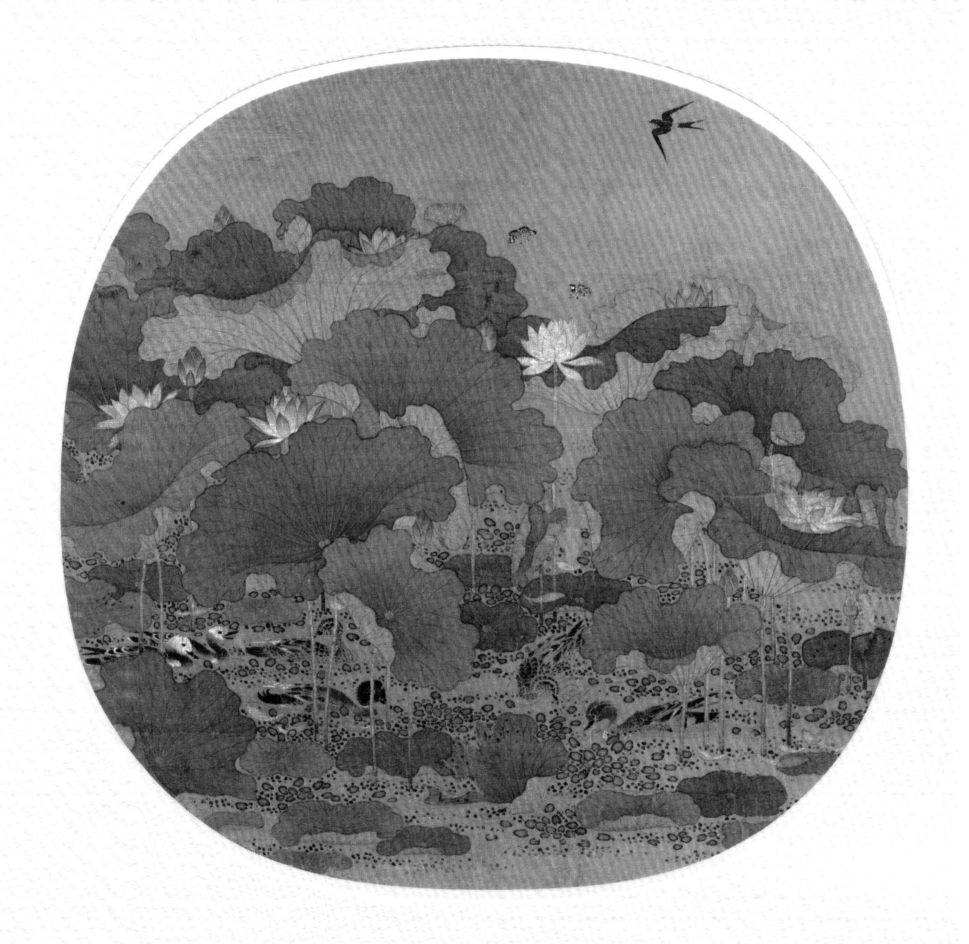

宋　佚名　绢本　26.1cm×26.7cm

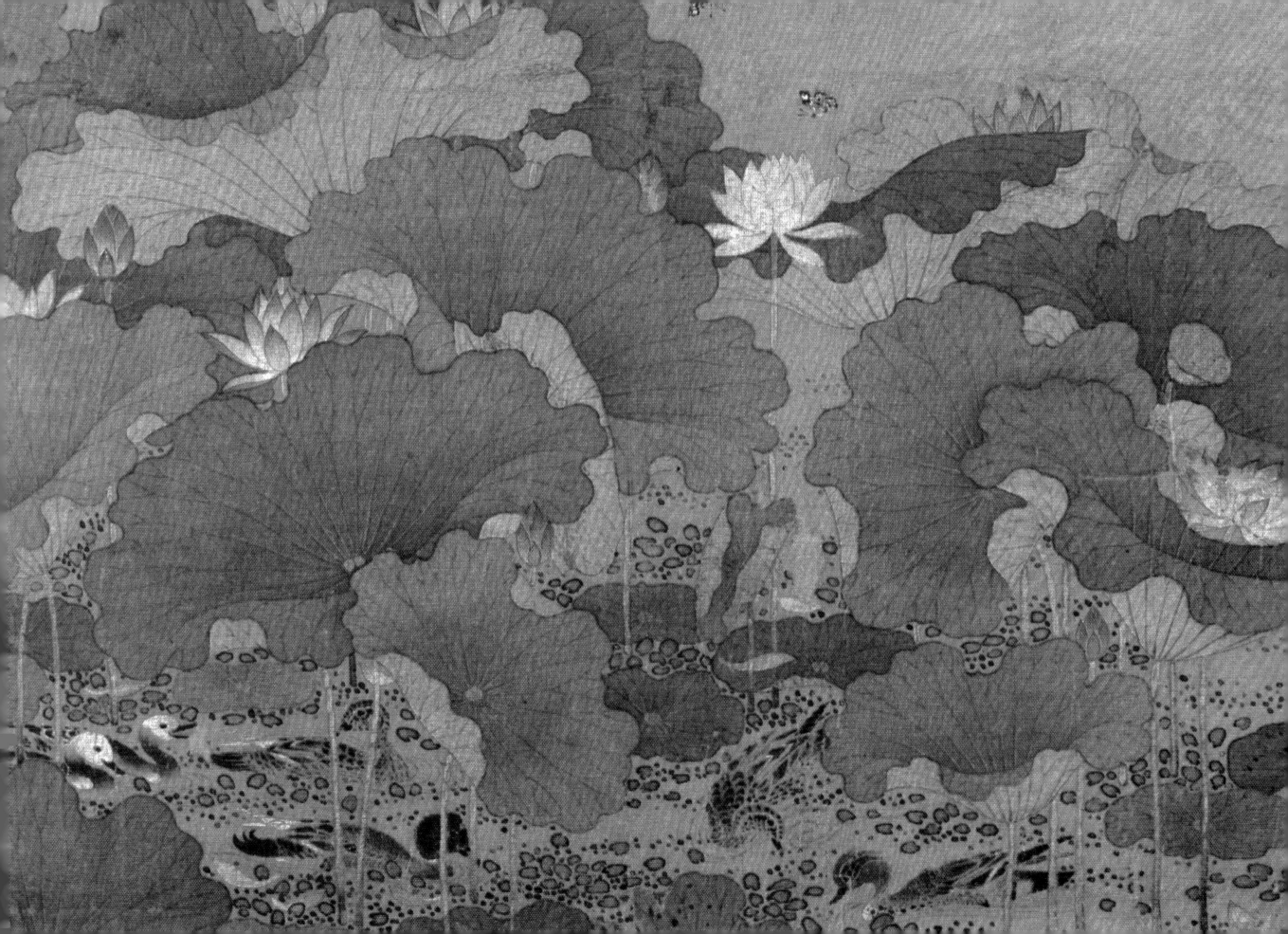

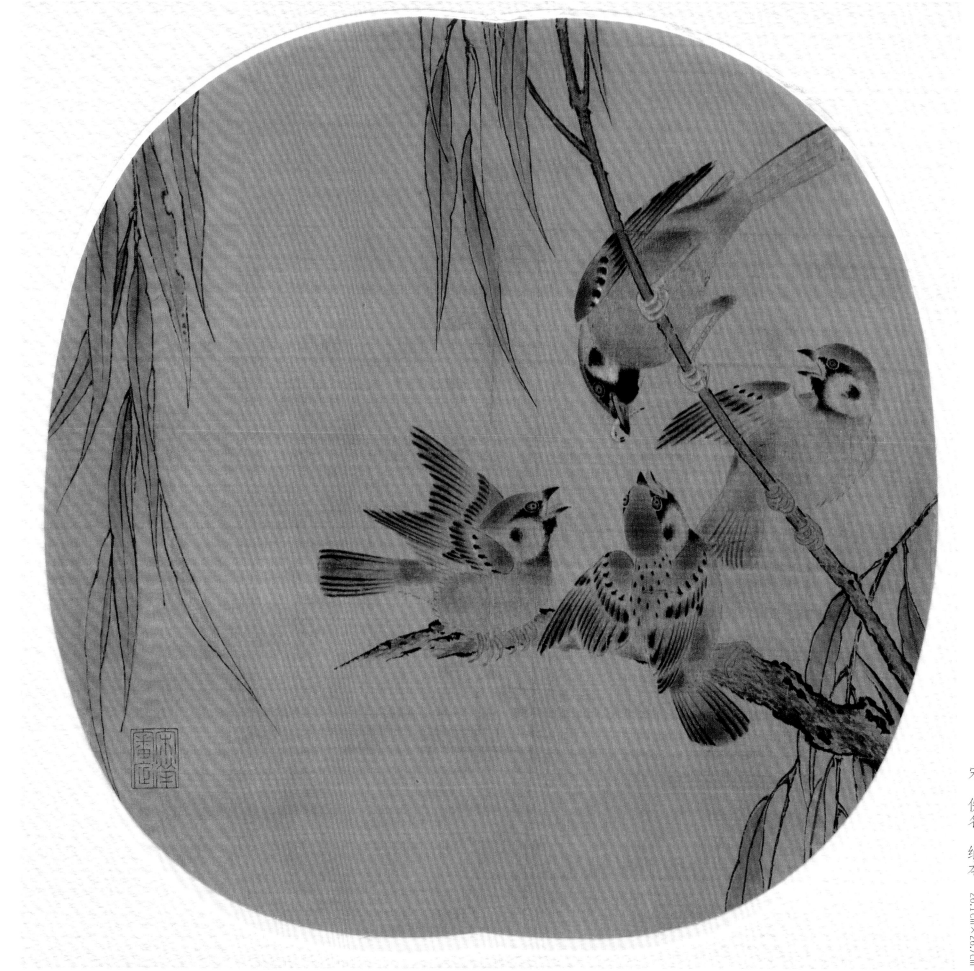

宋　佚名　绢本　26.1cm×26.7cm

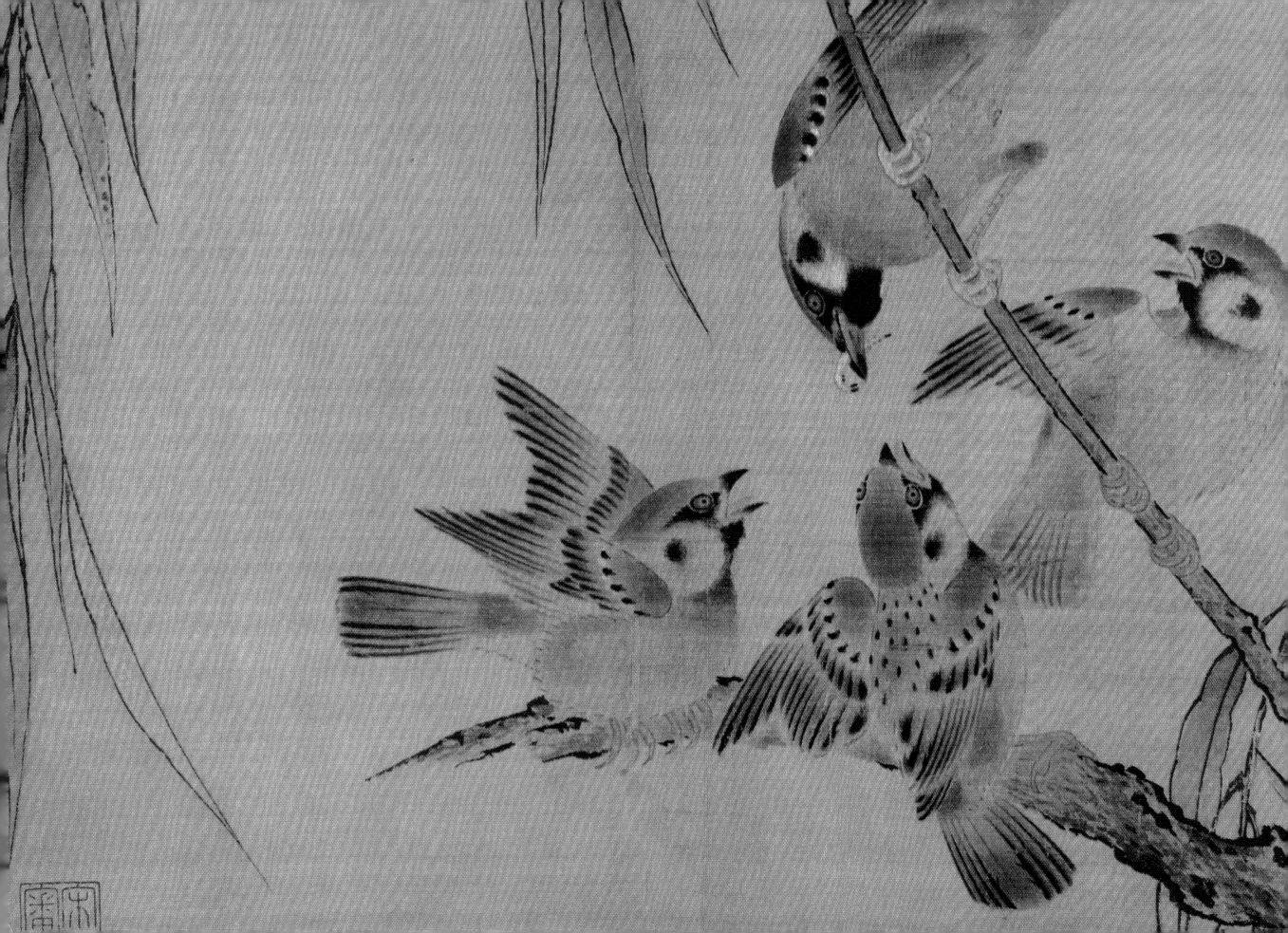

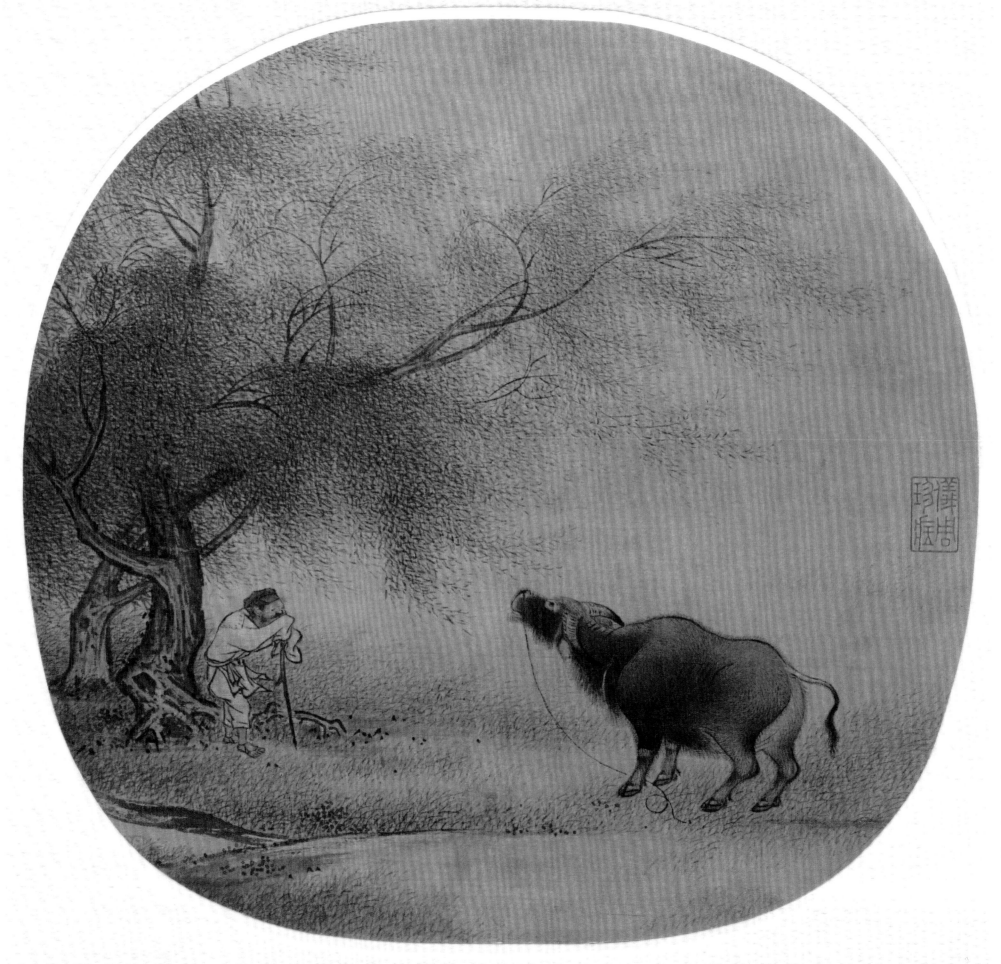

宋 佚名 绢本 26.1cm×26.7cm

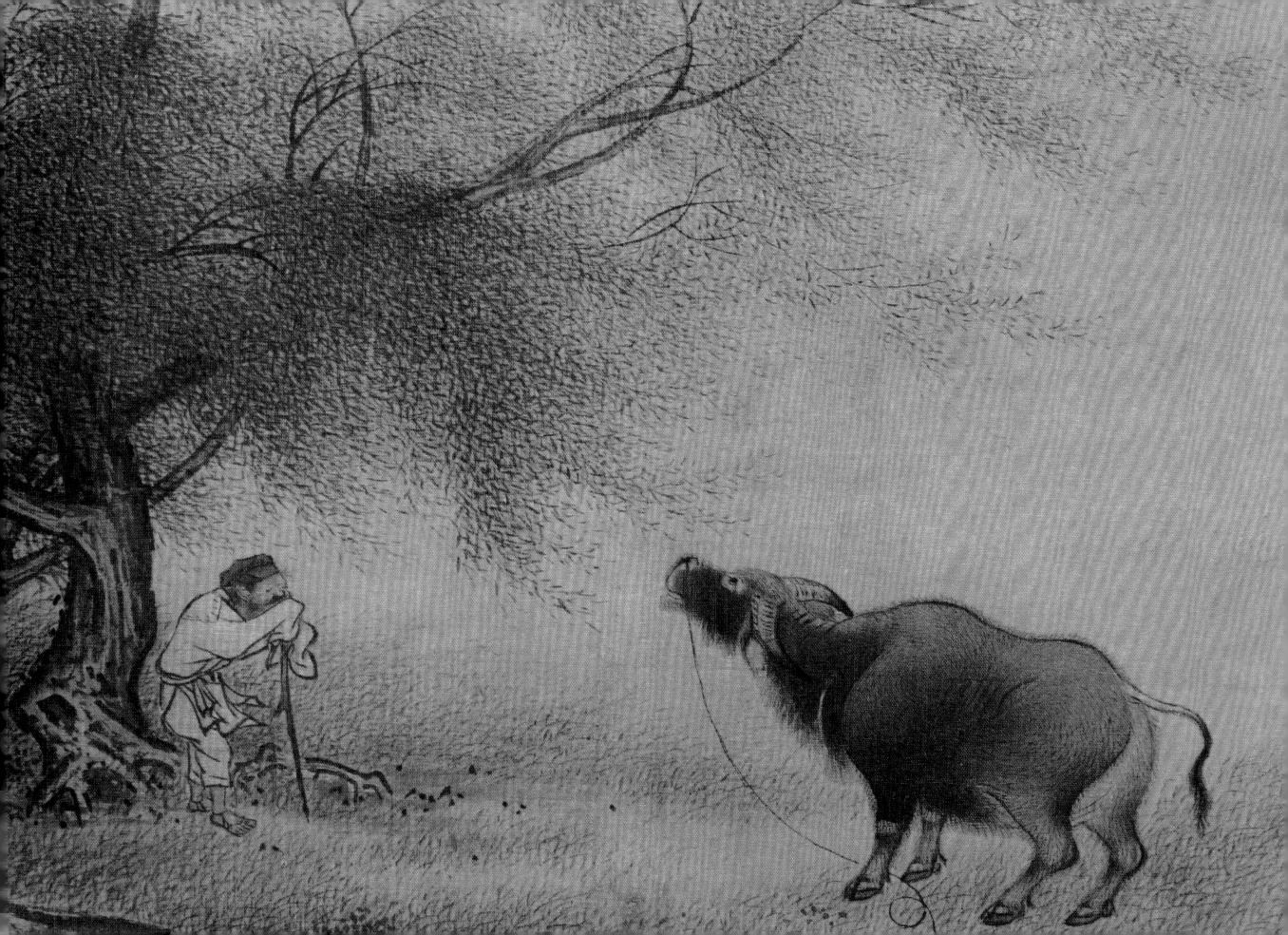

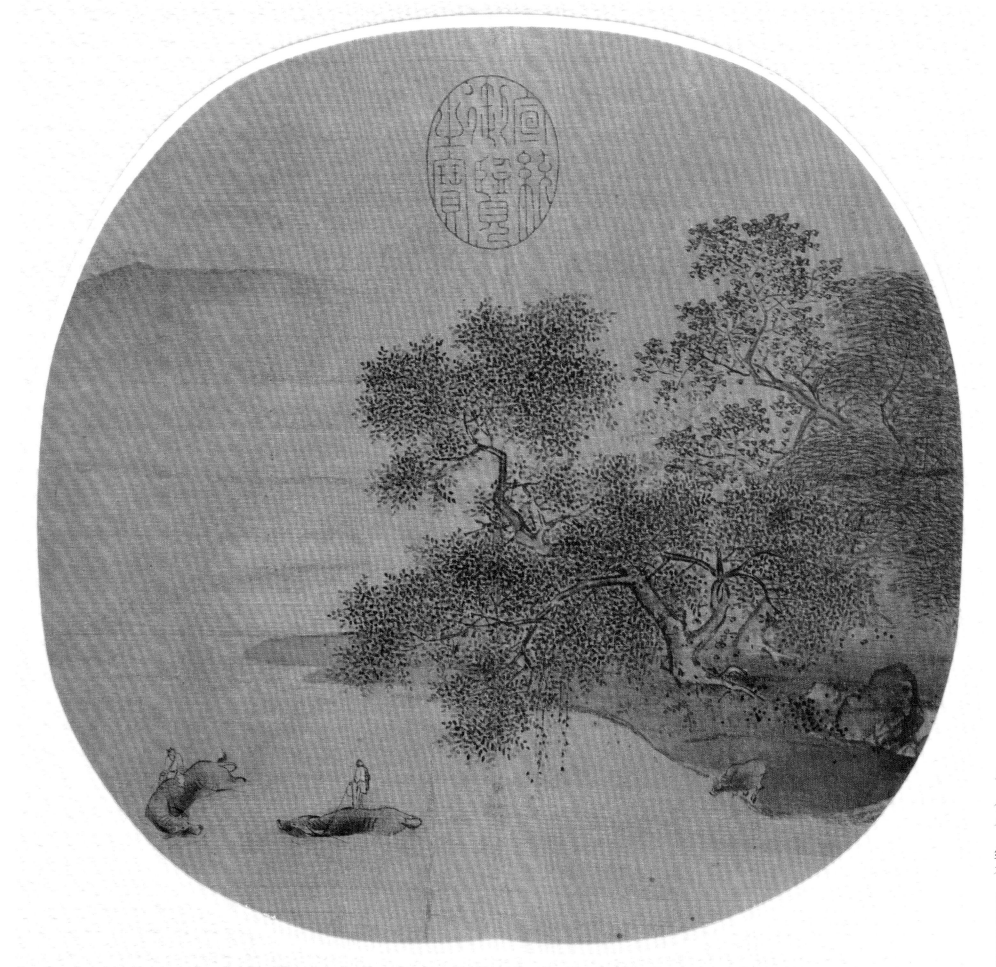

宋 佚名 绢本 26.1cm×26.7cm

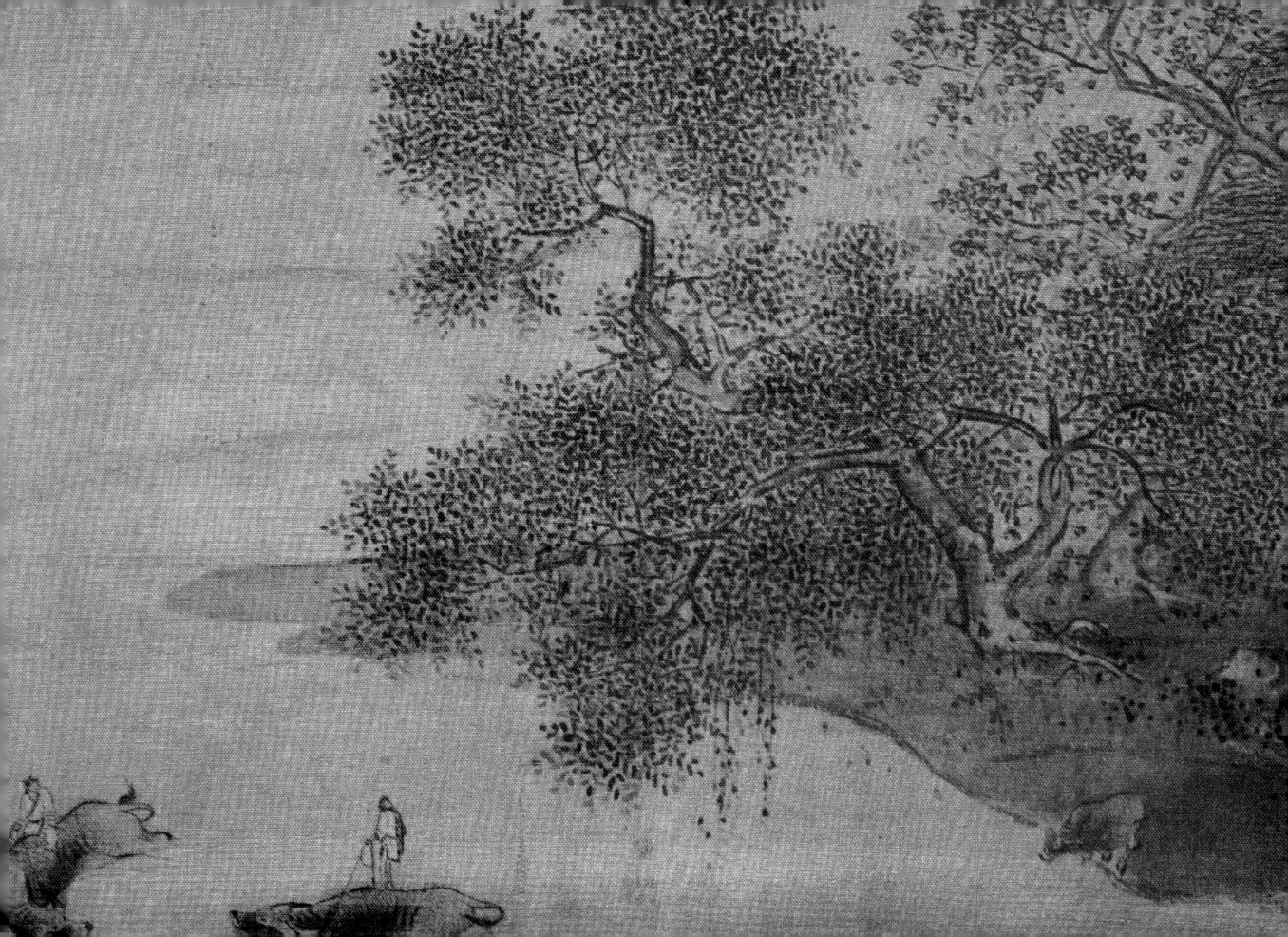

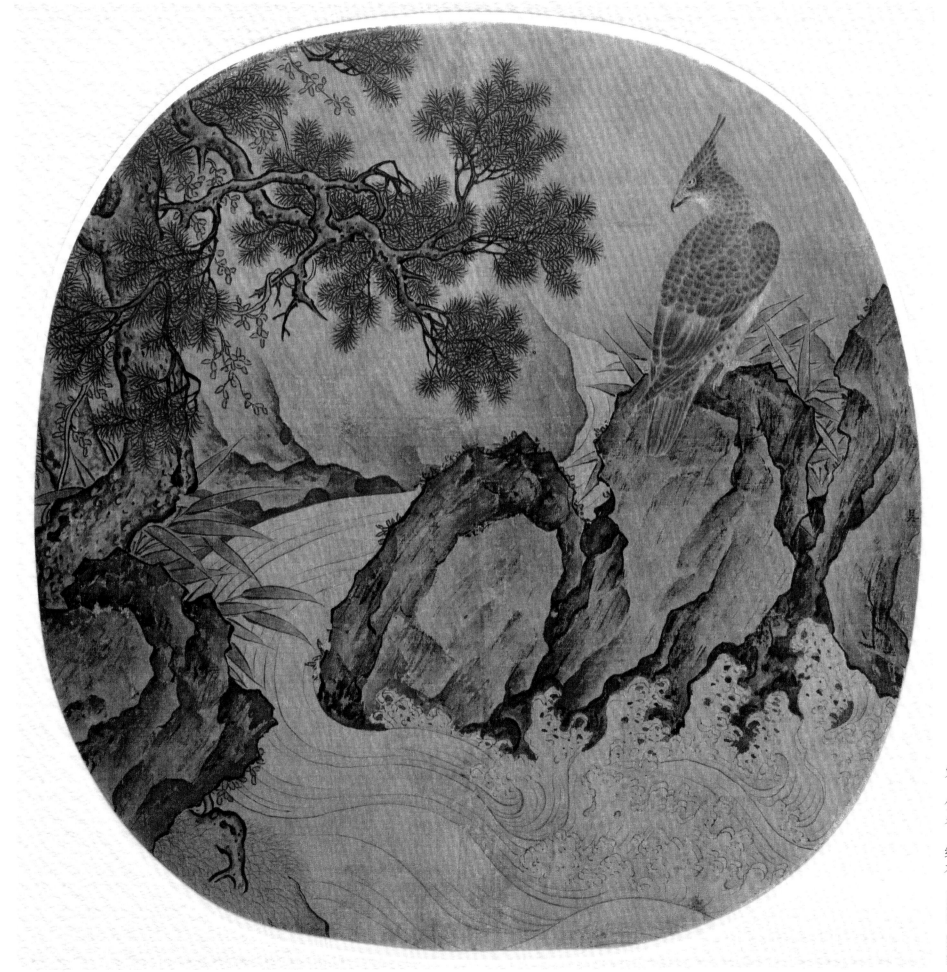

宋　佚名　绢本　26.1cm×26.7cm

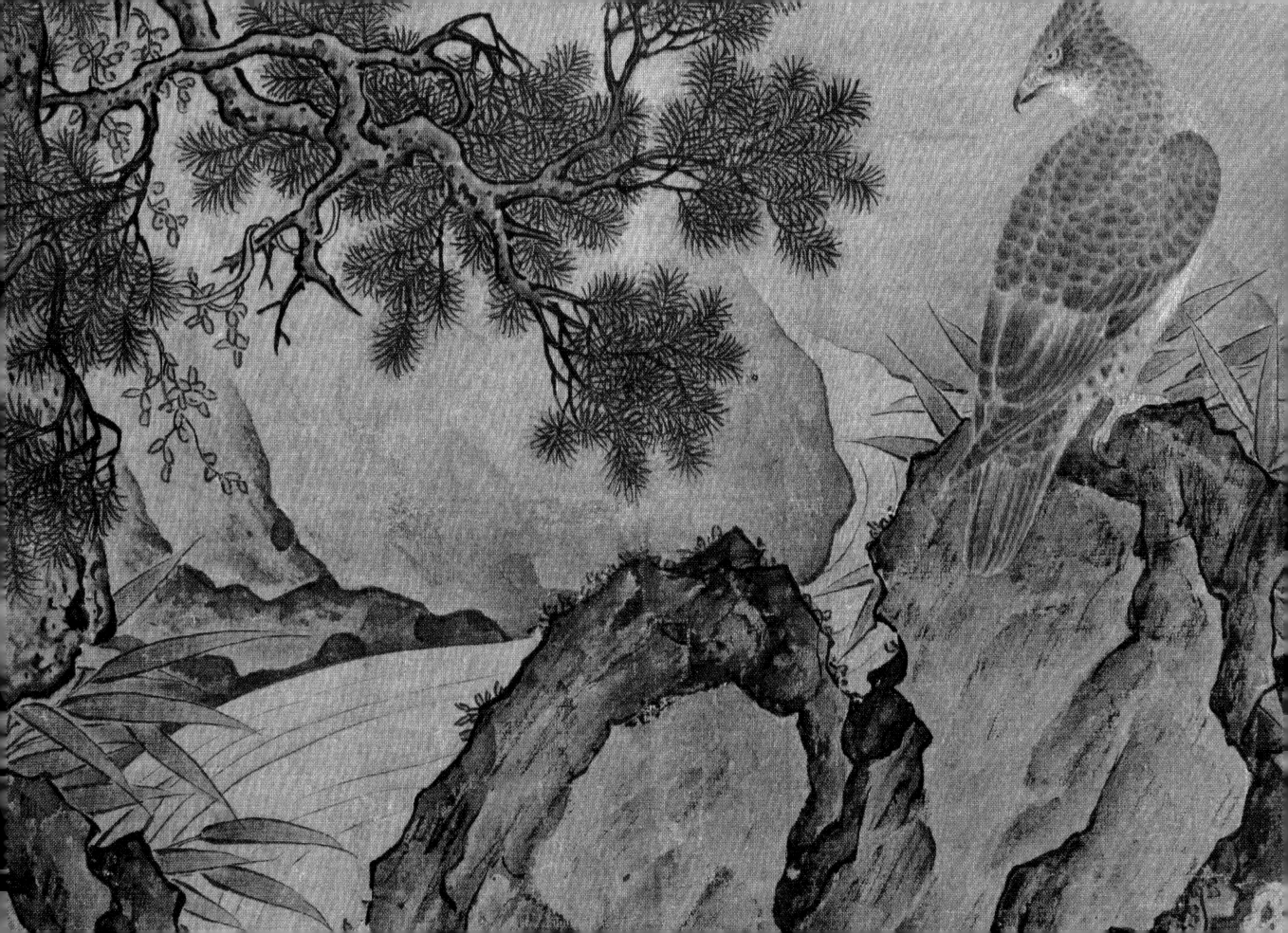

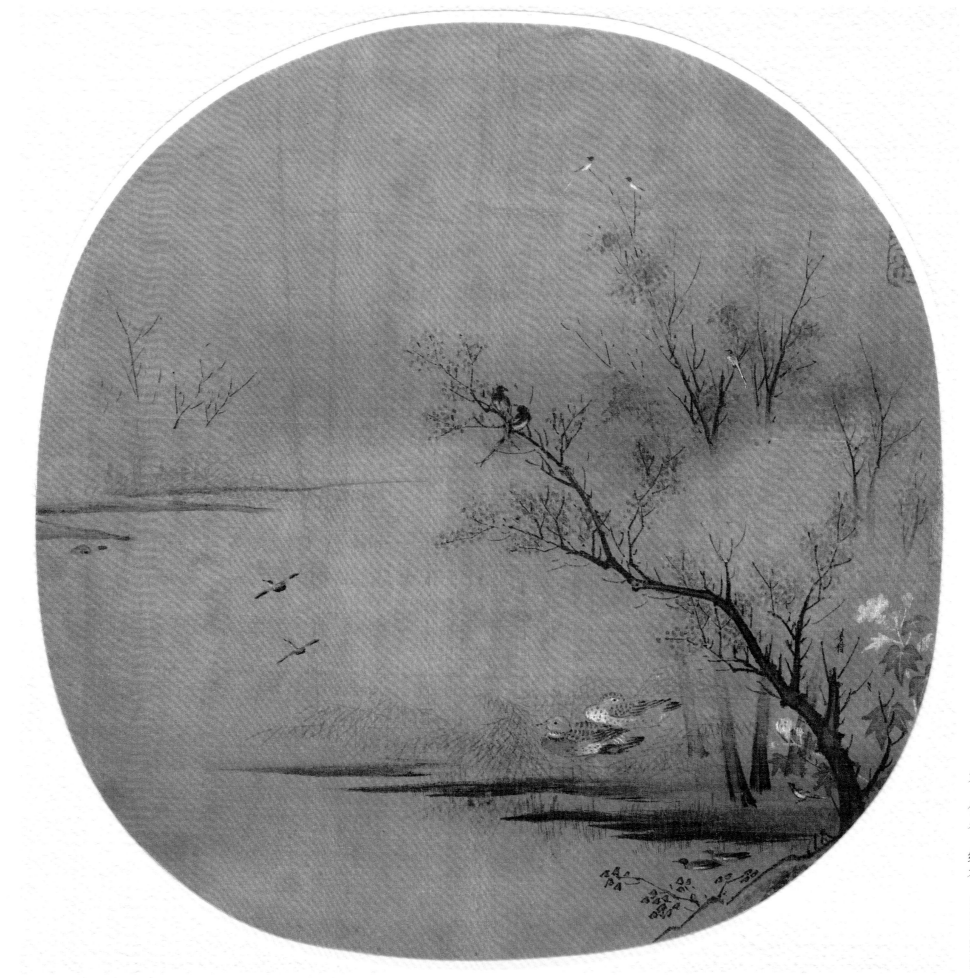

宋 佚名 绢本 26.1cm×26.7cm

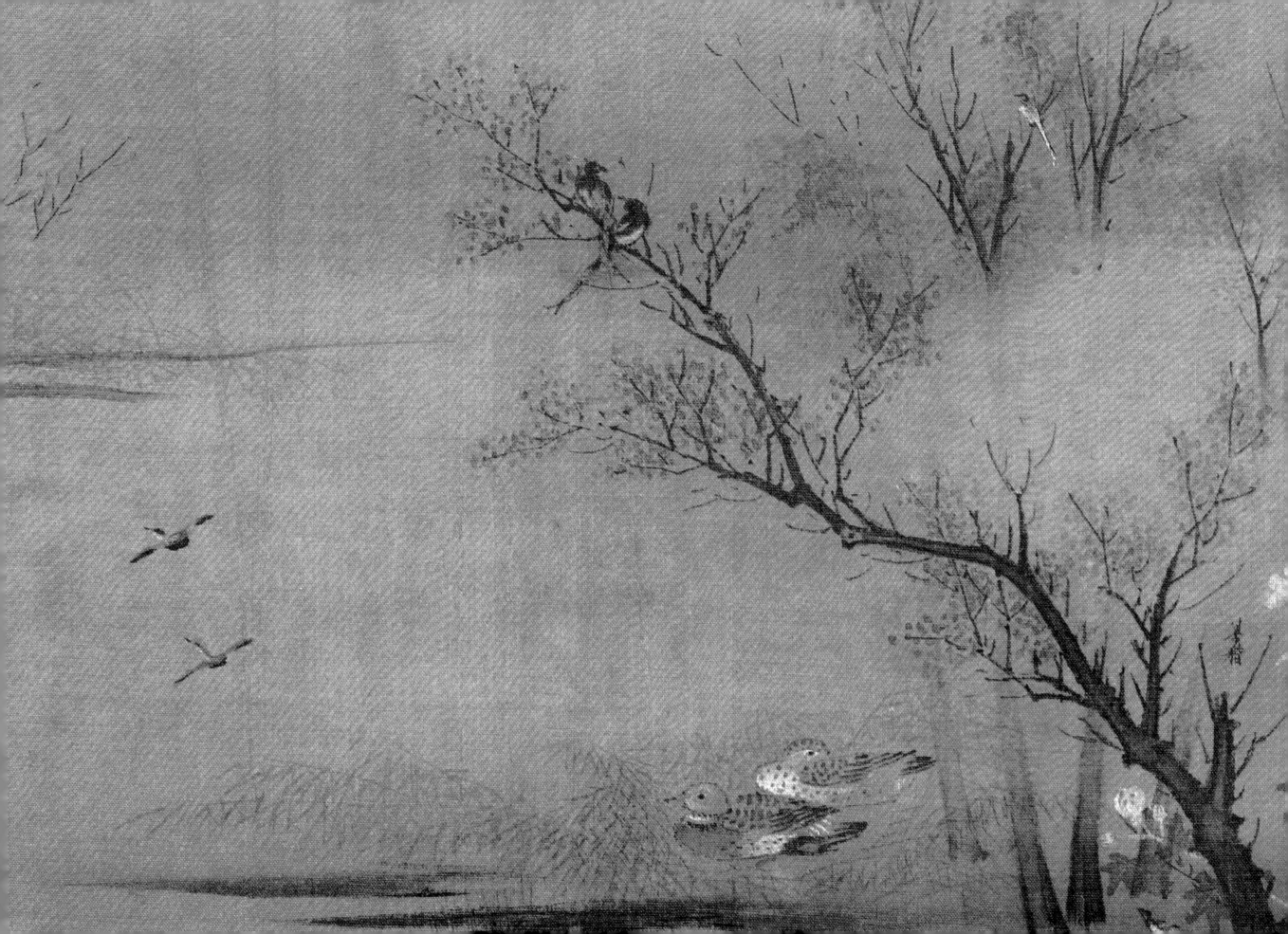

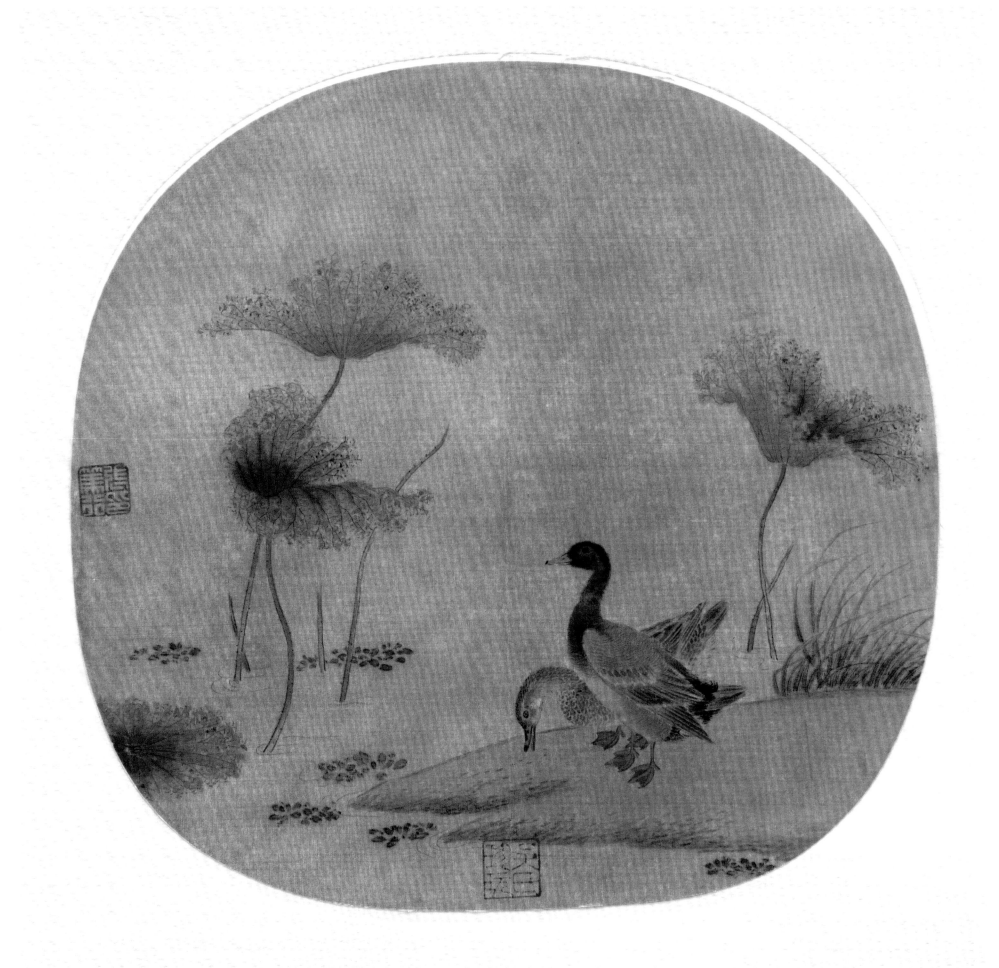

宋 佚名 绢本 26.1cm×26.7cm

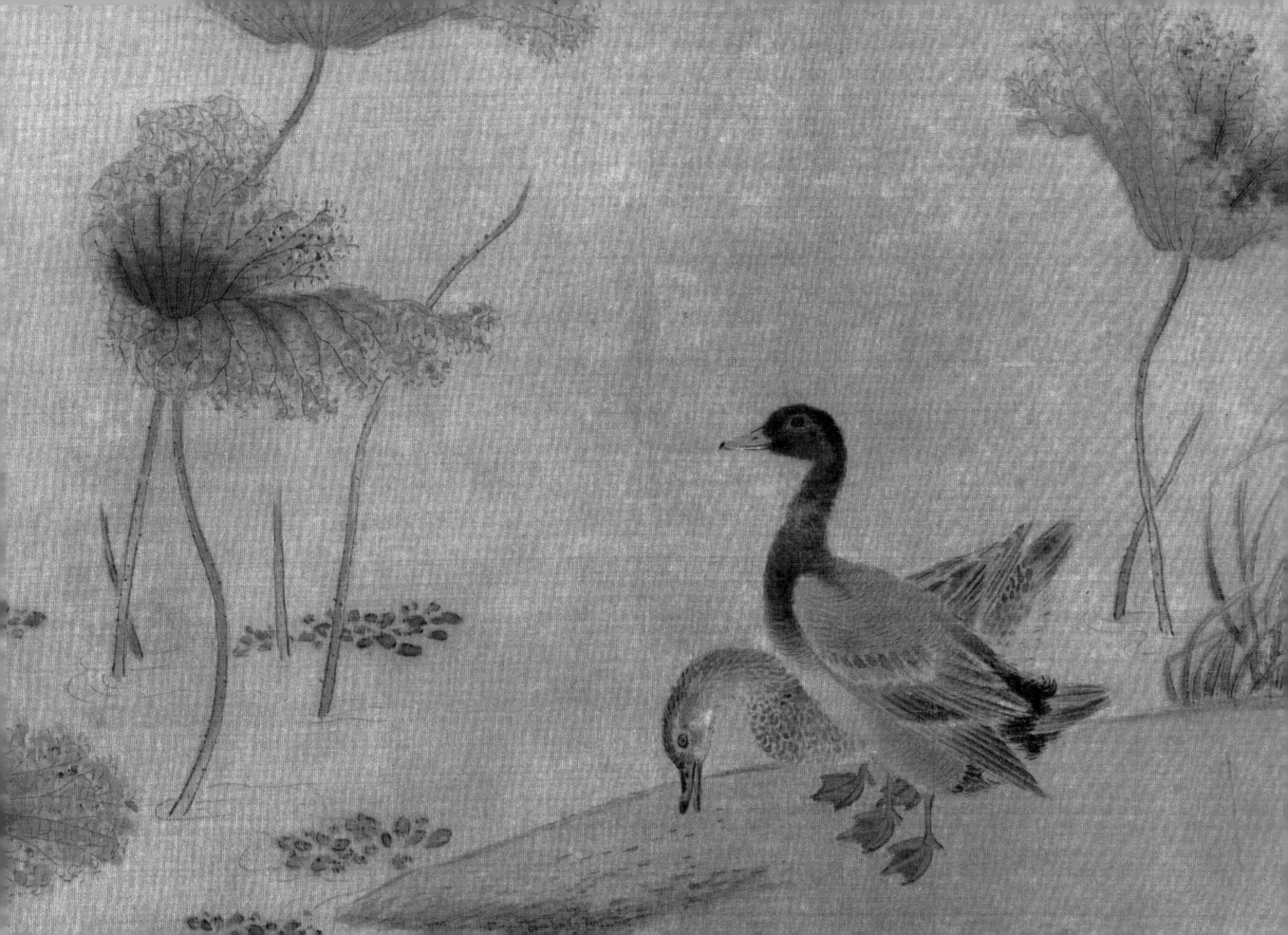

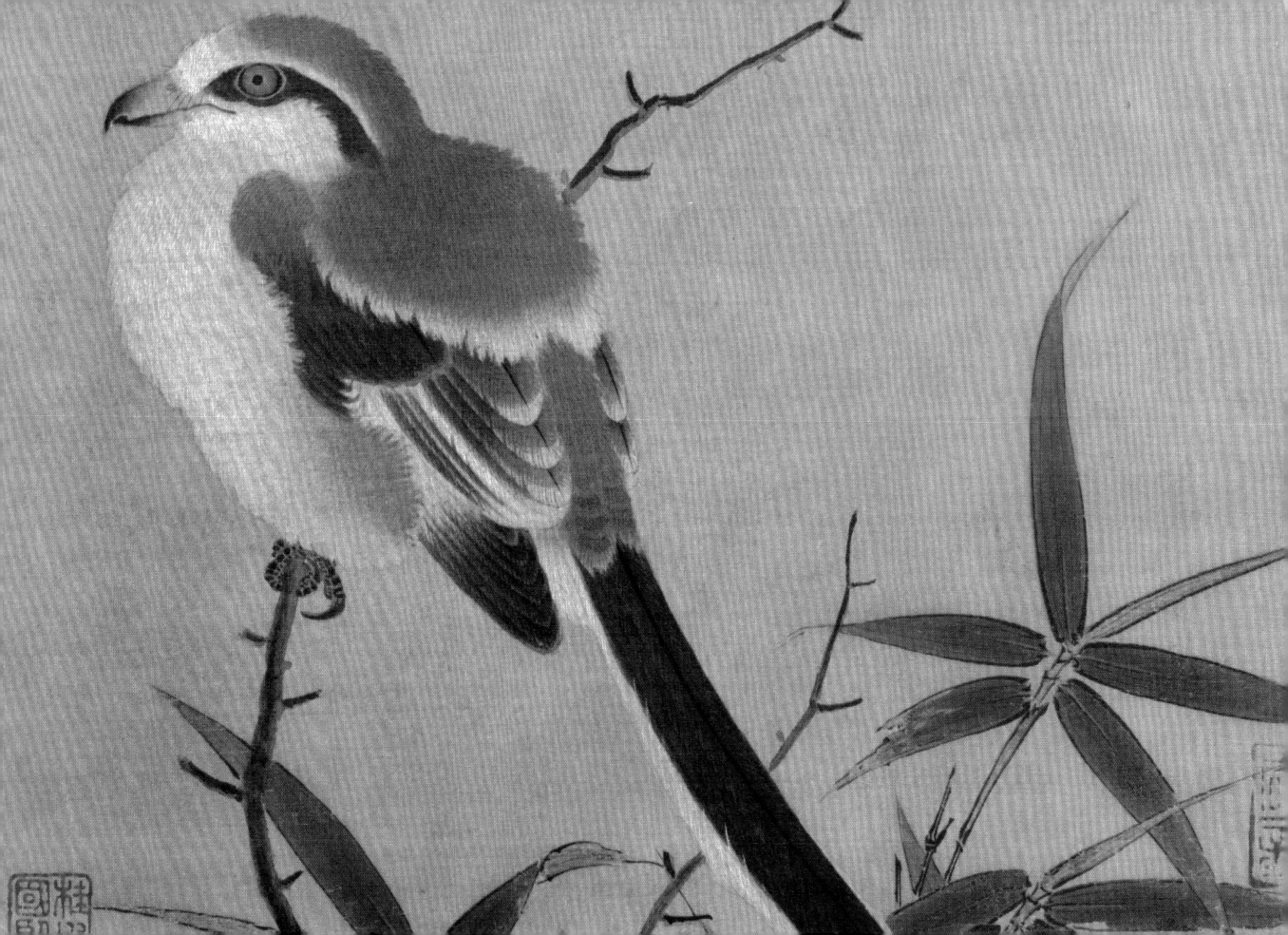

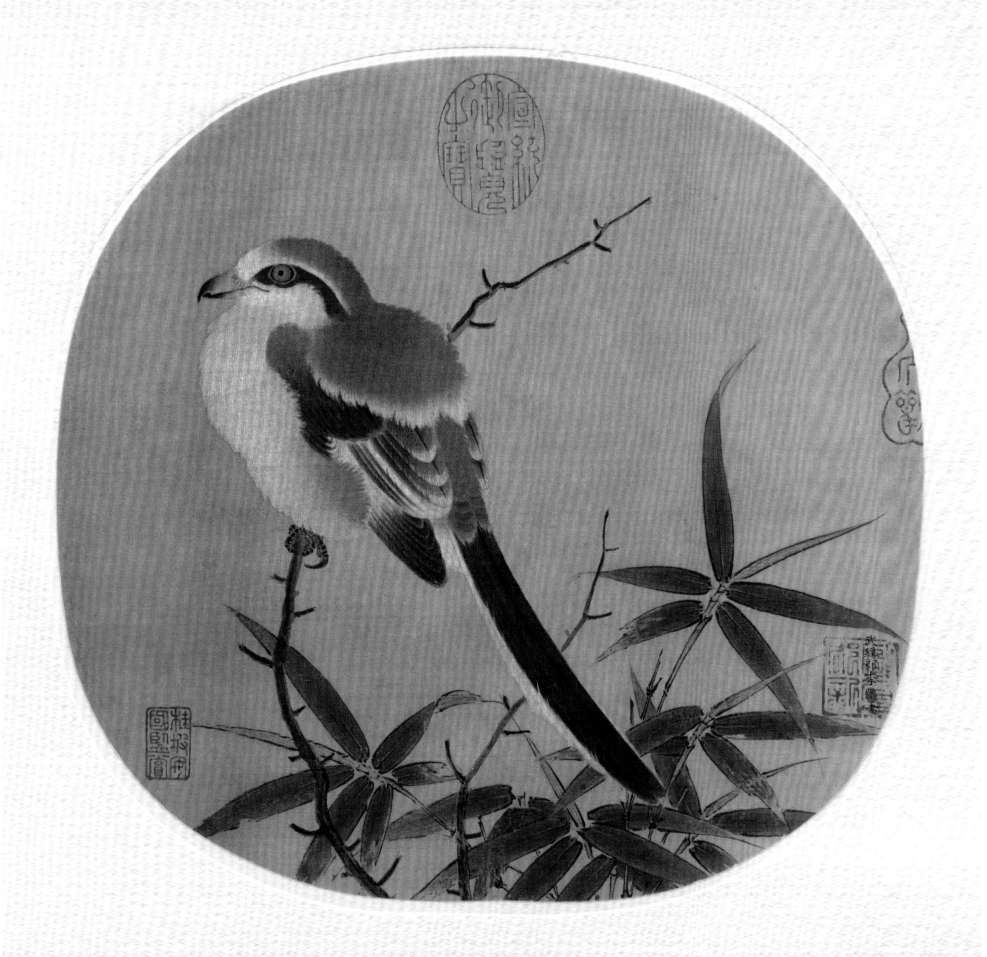

宋　佚名　绢本　26.1cm×26.7cm